MIHWA PARK

KB126663

HEXAGON
WWW.HEXAGONBOOK.COM

어ㄹ치ㅣ므ㄷ즈ㅜㄱ지야
ㅁㄷ하ㄴㄹ하ㄱ거야

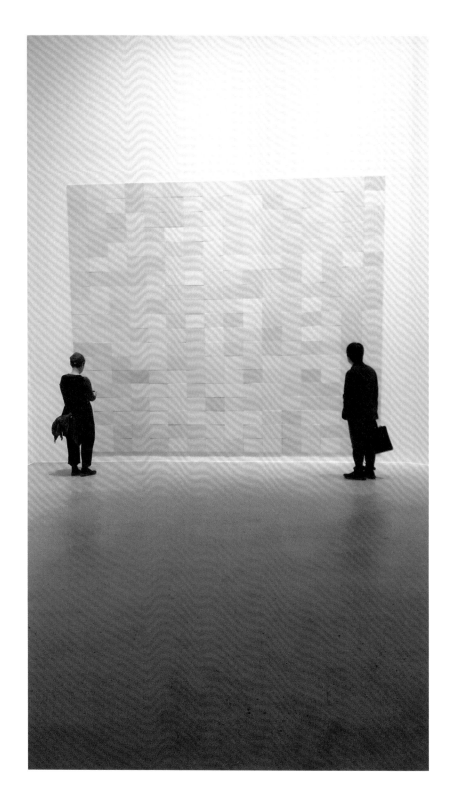

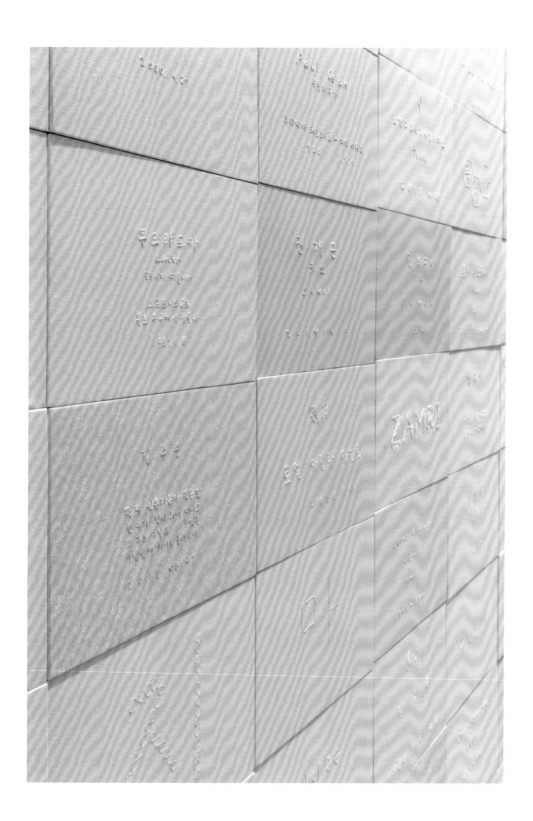

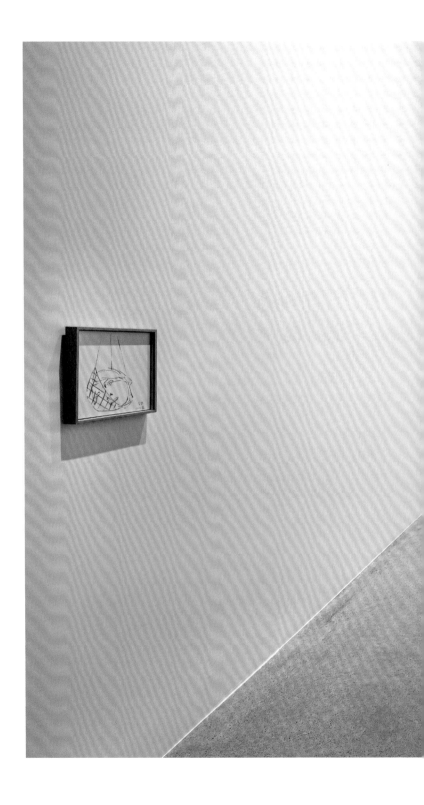

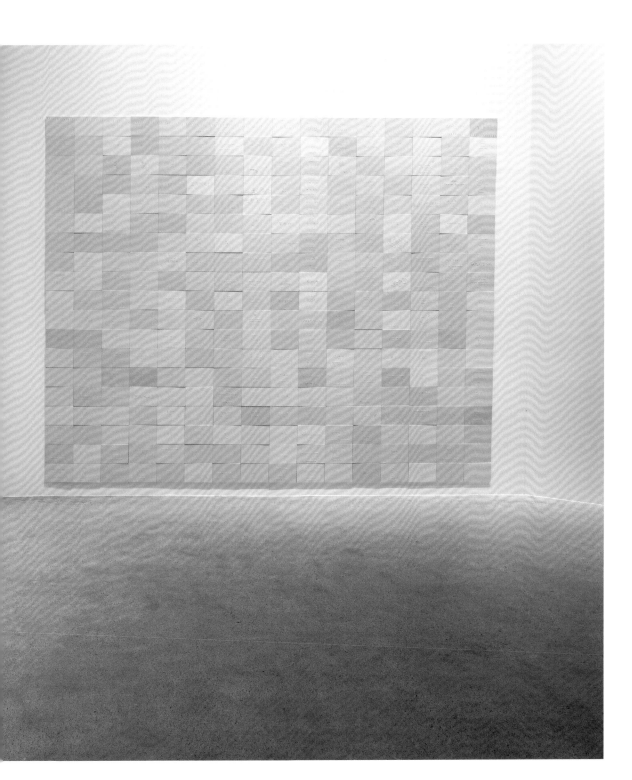

마음을 꾹꾹 눌러담았다.
천 위에 수를 놓고
종이와 나무판에 그림을 그리고
흙을 다져 형상을 빚어내고
전시가 끝나면 풍화되듯 사라질 꽃다발을
벽위에 분필로 새겨 넣었다.

나의 감각이 무의식적으로 반응하여
마음 속으로 송출한 어둠과 빛의 잔해들이
켜켜이 쌓여간다.

봄이 오면 종달새는 울게 마련이고
싹들은 언 땅 속에 숨어있다가 어느 날
느닷없이 그 모습을 드러낸다.
나도 그들과 같다.
쌓여있던 기억들이 때가 되면 결국
튀어나오게 되는 것이다.

존재를 기억하는 것.
그 기억을 기록하는 것.
그것이 일상이다.

2019 봄
박미화

Stuffed into my work is my heart.

Images are embroidered on cloth.

Pictures are portrayed on either paper or a wooden panel.

An image is molded in clay.

A bunch of flowers that will wither when the exhibition is over

Are drawn on the wall in chalk.

As my senses react unconsciously,

The remains of the dark and the light sent out into the darkness

Are stacked one atop of the other.

When spring comes, a lark sings without fail.

Shoots hiding in the ground

Peek out unexpectedly one day.

My memories are like them.

My accumulated memories appear in the end

When the timing is appropriate

To remember existence,

To document this memory,

That is the everyday.

Spring, 2019
Park Miwha

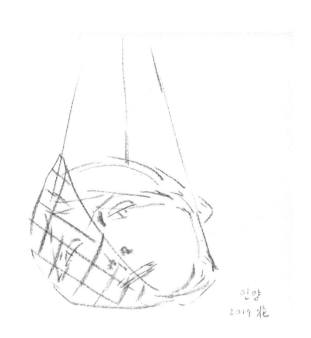

타자의 얼굴과 사회적 윤리

이선영 | 미술평론가

19회 개인전을 위해 근 몇 년간 만들어진 박미화의 작품들은 분명 작가에게나 관객에게 새로운 작품이면서도 마치 발굴된 유물처럼 오래된 시간의 켜를 둘러쓰고 있다. 거기에는 진주조개가 조금씩 커 나가는듯한 시간의 힘이 있다. 그러한 외양들은 작가가 인간사에 반복되는 보편적이고도 근원적인 문제에 천착하고 있음을 알려준다. 그 대상이 인간일 때, 이 시간의 흔적들은 상처나 상처가 아무는 시간들, 태어난 존재가 자라고 늙고 종국에는 죽어가는 시간들을 상징하게 된다. 단순 간결한 형식을 가지고 있으면서도 뭔가 한 토막씩 모자란 구석이 있는 그것들은 완결된 자족감을 가지지 않아서, 관객은 빠져 있거나 잃어버린 것들을 상상하게 된다. 켜켜이 쌓인 시간성은 불현듯 단층을 드러내며 상상을 촉발시킨다. 그러나 박미화의 작품은 유아독존을 주장하지 않는다. 입체는 물론 평면 작품 또한 그라운드 제로부터 시작되지 않는다. 언제나 이미 있는 것으로부터, 그것과의 대화적 관계로 작품을 진행한다.

자수 설치, 흙 조각, 평면 회화 작업등이 함께 하는 이번 전시는 다른 재료와 형식으로 이루어진 작품 간의 상호보충이 이루어지는 장場이다. 얼핏 어눌해 보이는 작품의 어법은 타자가 끼어들 여지를 두기 위한 여지로 다가온다. 박미화의 작업에서 재료와의 상호관계는 매우 중요하다. 물질은 작가의 계획에 완전히 복종해야 하는 수동적 대상이 아니다. 객체를 제멋대로 하려는 주체의 의지야말로 역사상 수많은 폭력을 야기했던 원천 아닌가. 버려진 합판 위의 그림은 자연에 자연을 더한다. 그것은 그 위에서 무엇이 등장하거나 사라져도 이상할 것이 없는 융통성 있는 화면이 된다. 최근작에서 비중이 높아진 녹색 식물은 좀 더 희망적이다. 이전 전시를 물들었던 먹먹함은 희망을 향한다. 박미화의 작품에서

식물은 원시시대부터 탄생 및 죽음과 관련되었던 다소간 종교적 분위기의 소재임을 드러낸다. 탄생에는 재탄생 또한 포함된다. 박미화에게 가장 강력한 것은 다시 작업하는 삶의 개화라고 할 수 있다.

그것은 오랫동안 잠재된 상태로 있던 씨앗, 또는 나뭇가지에서 새로운 싹을 틔우는 일을 말한다. 작가가 지금 어느 시절보다 가까이하고 있는 대지와 그것의 환유換喩인 흙은 재생의 기운을 간직한 잠재태로 다가온다. 바닥에 놓여있거나 서 있는 작품 속 인물들은 죽거나 죽은듯하지만 살아있는 형상들이다. 아이 같은 천진한 필법으로 그려진 얼굴이나 몸 형태는 어린 시절의 낙서장 같다. 그것은 직접적인 언어적 표현보다는 머리와 가슴에 품고 있는 것이 더 많은 상황을 은유한다. 철망과 철심으로 지지된 피에타상은 폐허에서 다시 구축되는 듯한 구조로 마감되었다. 한쪽 날개가 뽑힌 채 바닥을 응시하는 어미 새 또한 아이의 상처에 자신도 상처받는 모습으로 나타난다. 날지 못하는 새는 취약하고 무거운 존재이다. 옷 모양의 동체는 그 크기도 크거니와 갑옷같이 단단한 모양새로 기념비적인 형상을 이룬다. 그러나 그 안이 텅 비어있어 강함 속의 약함, 또는 약함 속의 강함이라는 양면성을 가진다. 머리 위에서 식물이 나오는 여인 상반신을 표현한 작품은 스스로를 양분 삼아 자라는 존재, 즉 예술하는 삶의 고통을 사슴의 뿔처럼 내보인다.

한번 가면 2박 3일, 3박 4일을 머무르는 작업실에서의 일정은 그곳에서 보내는 시간 자체가 소중하다. 여기에서는 동식물을 비롯한 자연 및 자신과의 대화만이 있다. 침묵 속 타자와의 대화에는 마치 성聖과 속俗을 오가는 의례의 행위를 떠오르게 한다. 박미화의 작품은 세월호 사건을 비롯해서 우리 사회 구성원이면 알아볼 수 있는 시사적인 사건들이 등장하지만, 작가는 그것들을 보다 근본적인 차원으로 가라앉힌다. 그런 후에 다시 떠올린다. 기억되는 것만이 표현될 가치가 있다. 남성이 아닌 여성 화자話者는 전시의 모든 초상들이 작가의 은유임을 암시한다. 작품 속 인물은 자신의 비유이지만 자신과 완전히 동일시되지는 않는다. 그것은 자기 안의 타자 또는 타자에 감정 이입되는 자신이다. 개인적이고도 사회적인 차원의 죽음을 전시의 한 주제로 삼고 있는 작가에게 타자의 얼굴은 영감이 발산/ 수렴하는 지점으로 다가온다. 얼굴은 죽은 듯 누워있는 개부터 고전적인 피에타상까지 아우른다.

전시장 한 면 가득한 비문들은 얼굴을 대신하여 이름이 새겨져 있다. 사회적 차원에 접한 박미화의 작품은 타자에 대한 윤리를 암시하는데, 그 방식은 계몽적이기보다는 심미적, 또는 종교적이다. 그러나 초월적이지는 않고 내재적이다. 그것은 타자의 얼굴로부터 윤리를 암시하는 철학자 에마뉘엘 레비나스의 철학을 떠오르게 한다. 레비나스에 의하면 윤리는 타인과의 관계, 이웃과의 관계이다. 레비나스에게 타인은 무엇보다도 얼굴로 다가온다. 그것은 그 얼굴의 은총 속에서가 아니라 그 살의 벌거벗음과 비참함 속에서 맞아 들여진 타인이다. 타자와 마주한 주체는 결코 자율적이지 않다. 박미화의 작품이 여러 장르를 아우르면서 설치의 방식을 가지는 것은 타자와의 관계에 대한 작가의 생각이 반영된 것이다. 알맹이인 몸이 빠진 옷의 동체, 날개가 한 짝 뽑힌 새, 한 쌍을 이루지 못하는 사지들, 그리다 만 듯한 그림 등은 자족적이지 않다. 그것은 얼마 떨어지지 않은 곳에 위치한 것들과 보이지 않는 연결망을 이루며 메시지를 발신한다.

The Other's Face and Social Ethics

Lee, Sun-young | Art Critic

It is apparent that the works Park Miwha completed over the course of the last few years for her 19th solo show are intended to have both the artist and the audience view them as idiosyncratic and stacked with layers of time like recently unearthed ancient relics. Her works have strength like growing pearl oysters. Such an outer appearance suggests that she occupies herself with universal and fundamental issues that are regularly raised in human affairs. When it comes to humanity, these traces of time can represent the moment when wounds and scars fade away or the time when one is born, grows up, gets old, and passes away. Lines and surfaces that appear terse and simple but still lack something cause viewers to conjure up something lost as they are not absolutely satisfactory. The sense of temporality layered in Park's works triggers our imagination and suddenly discloses all of its layers. All the same, Park's works do not claim their own isolated existence. Neither her two-dimensional works nor her three-dimensional works start from ground zero. She always carries out her projects in a conversational relationship with pre-existing things.

This exhibition involving embroidery installation, clay sculpture, and two-dimensional painting is a forum where works made up of different materials in different forms remain complementary. The inarticulate artistic idioms in her works seem to allow others to intervene. The mutual relationship between materials is of great significance in Park's work. Materials are not passive objects that completely follow an artist's plans. The subject's will to govern the object has been a source of a great deal of violence in history. A picture done on abandoned plywood is an addition of one kind of nature to another. It appears flexible so that nothing feels strange even if something appears or disappears from it. Green plants appear more frequently in her latest works and are regarded as something hopeful. The Sewol tragedy can be converted into hope as long as our society still remembers it. The plants in Park's works are regarded as somewhat religious subject matter that has pertained to birth and death since primitive times. Any birth also includes rebirth. This most potently signifies that the artist can resume her work and flower life again.

This means that the seeds and twigs that have remained inanimate for a long time finally germinate. The land and its metonymy, clay which the artist treats more familiarly than any moment in time, appear as something with potential with the energy of regeneration. Figures in works that have been set up or placed on the floor look dead but are alive. The faces and bodies illustrated in a childlike technique are like those found in a notebook of scribbles. More

things can be expressed metaphorically by what one embraces in his or her heart and mind than in any immediate language. A pieta reinforced with wire mesh and pins is finished to appear as a ruin. A mother bird gazing at the floor with one wing lost appears hurt by her baby's wound. A flightless bird is vulnerable. A trunk in the form of a dress seems like a monument as it is large and as solid as armor. As its inside is empty, this structure has a double sidedness: weakness in strength and strength in weakness. A female upper body and head from which a plant grows stands for a being that takes up nutrients from itself and grows. This antler-like plant is perhaps a metaphor for her artistic suffering and agony.

Time itself is invaluable when she stays at her workshop for three or four days. Only here are her conversations with nature including animals and plants and herself. Her conversations with others remind us of some ritual crossing the border between the sacred and the profane. Her works feature some current incidents every member of our society may recognize but she brings them to a more fundamental dimension. And then, she recollects them again. Only what is remembered is worth being expressed. The female speaker suggests every portrait in the exhibition could be her own self-portrait. A figure in her work is often likened to the artist but is not completely equated with the artist herself. That is the other within the artist or the artist herself emphasized with the other. To the artist who takes the motif of her exhibition from death in an individual or social dimension, the other's face is one of the elements inspiring her work. The faces include those of a dog lying inanimate and a classical pieta.

Names are engraved on the epitaphs on a wall in lieu of faces. Park's works concerning the social dimension imply a code of ethics others should follow. Her work method is for aesthetic and religious purposes rather than enlightening. Despite this, they are not transcendental but immanent. They call to mind the philosophy of Emmanuel Levinas who insinuated ethics from the other's face. To Levinas, ethics is one's relationship with others and their neighbors. The other approaches Levinas as a face. The other is received in nudity and miserableness rather than in the blessing. The subject facing the other is by no means autonomous. Park works in a wide range of genres depending on the installation method. This reflects her idea of the subject's relation with the other. A dress without a body, its kernel; a bird missing a wing; limbs that are not part of a pair; and pictures that seem incomplete all lack self-sufficiency. They convey messages, forging an invisible network with things that are not far away.

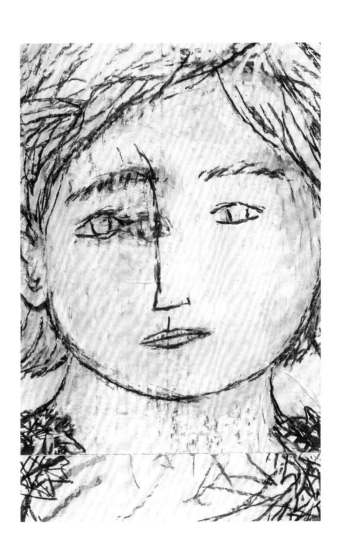

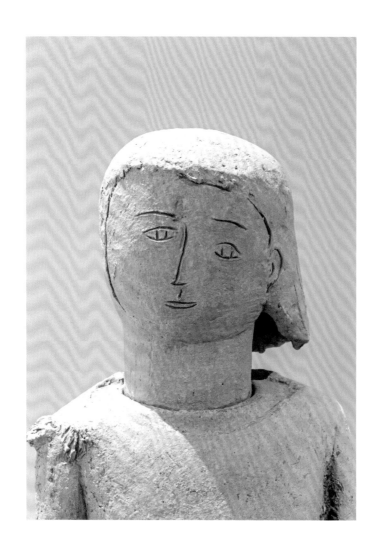

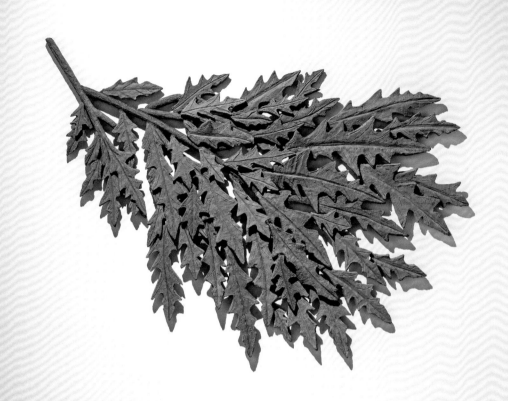
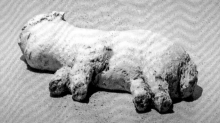

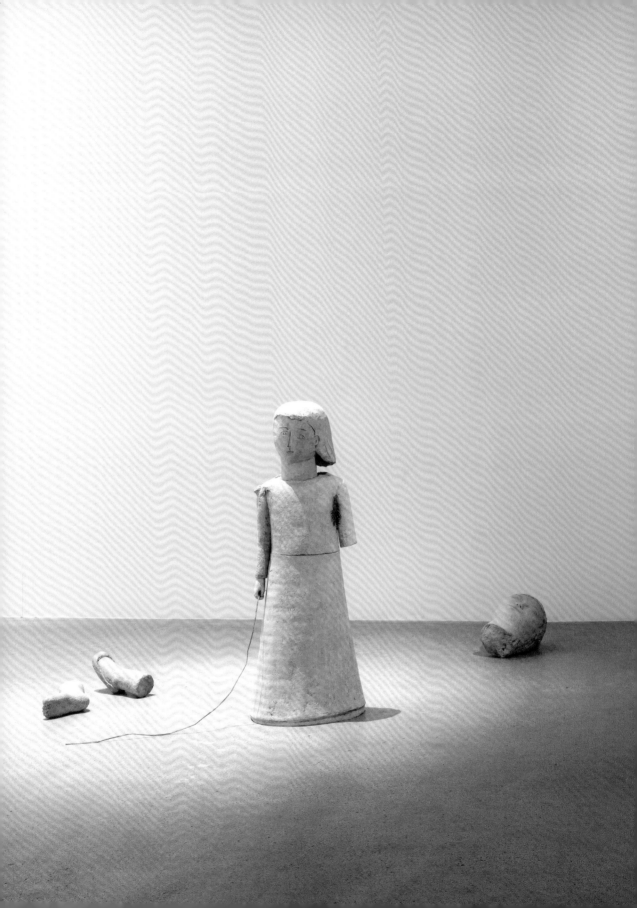

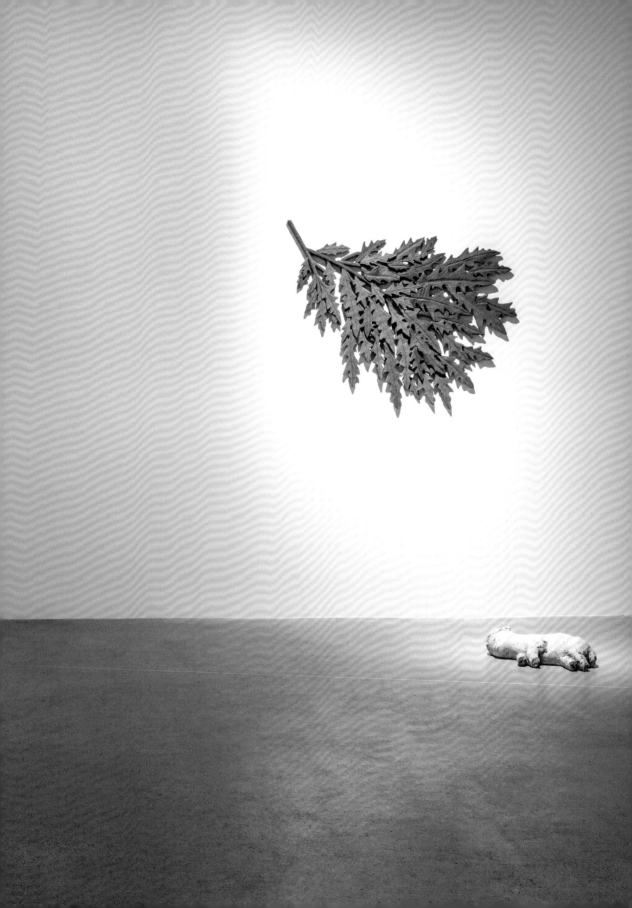

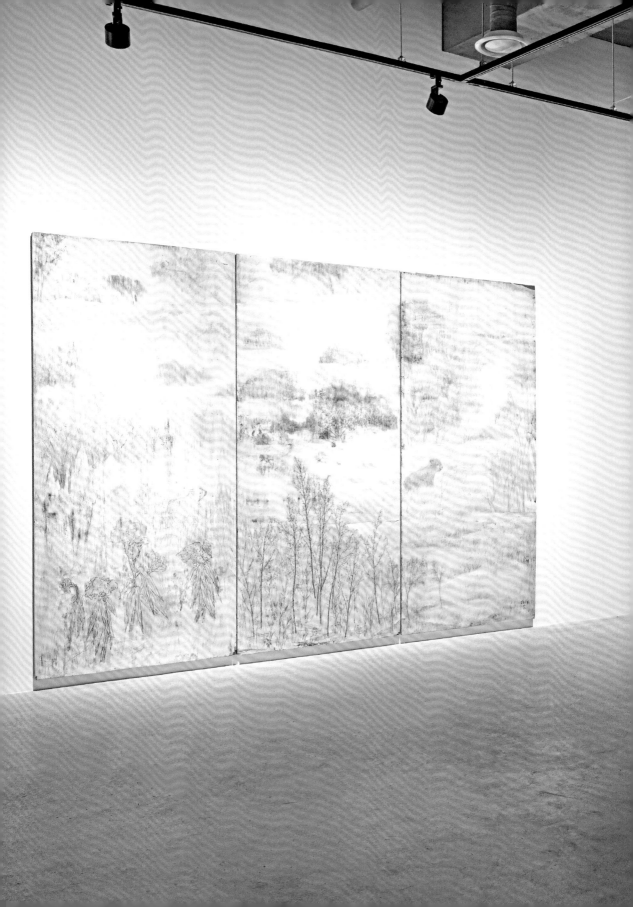

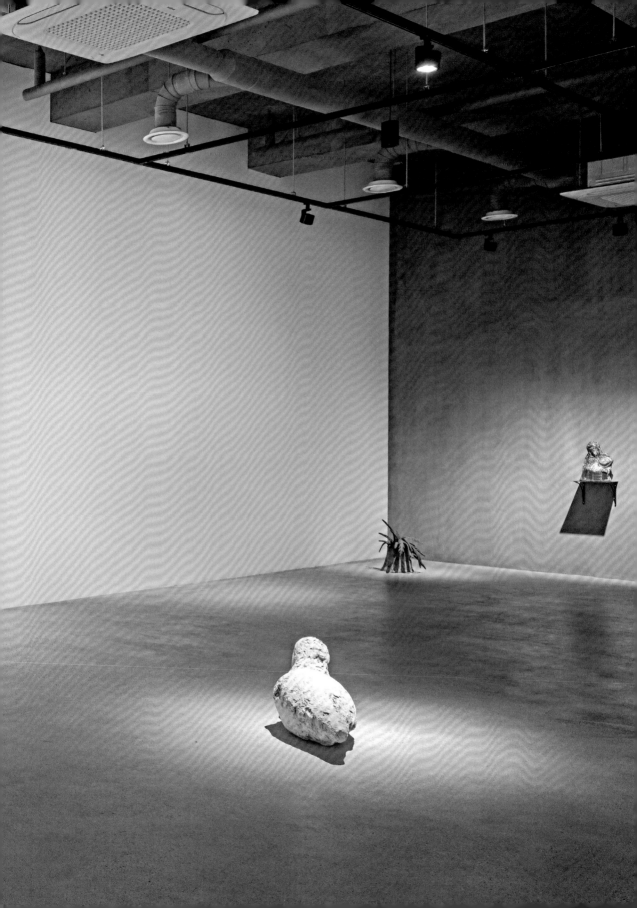

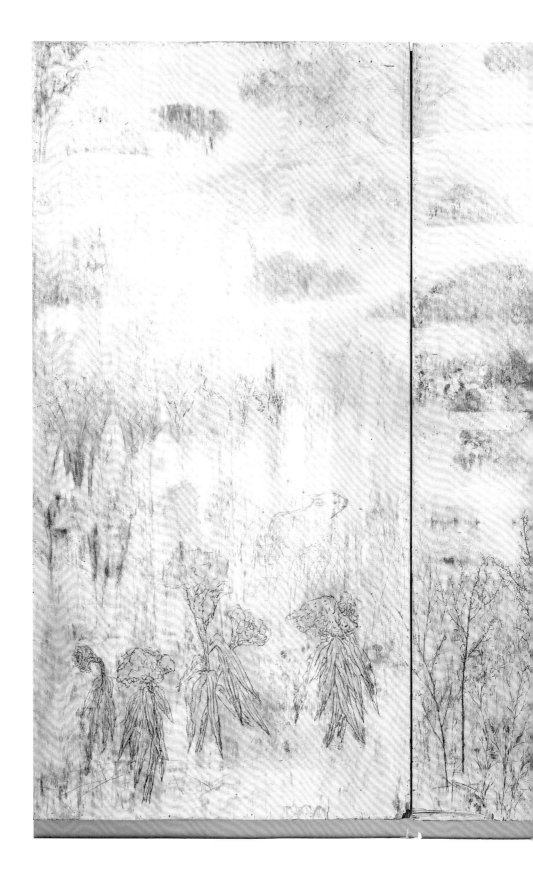

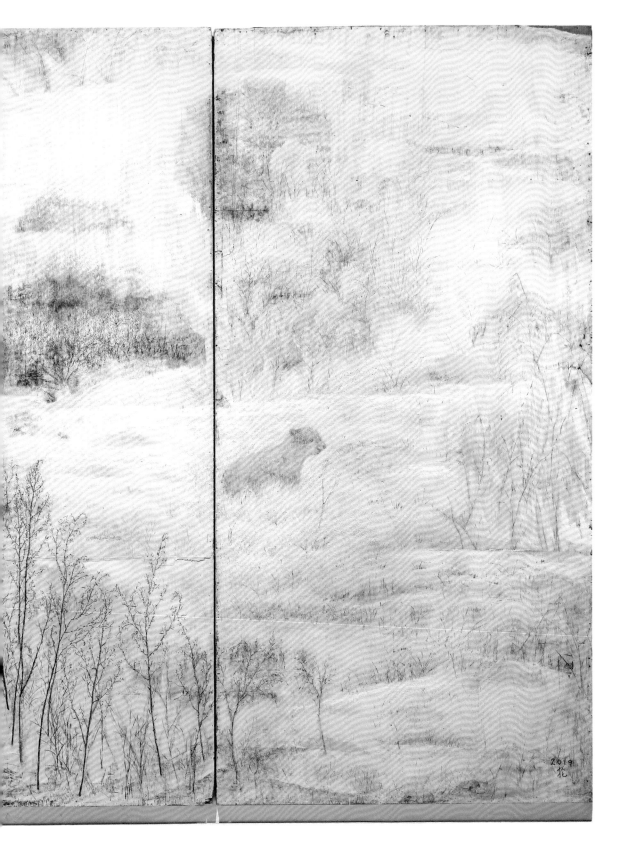

2019
花

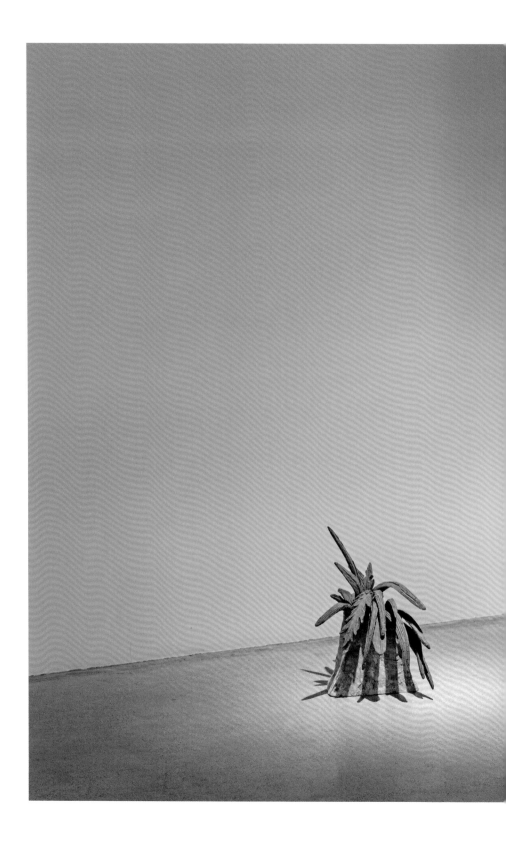

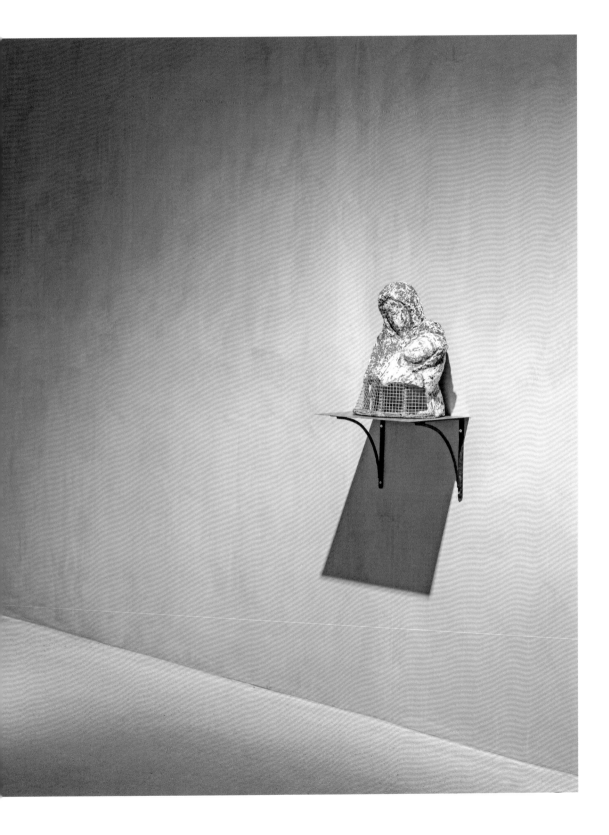

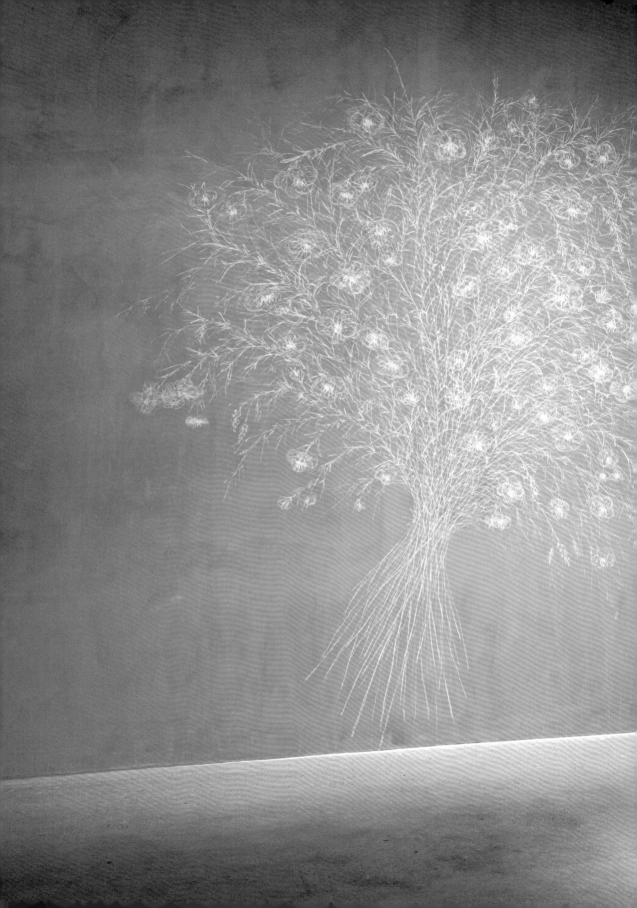

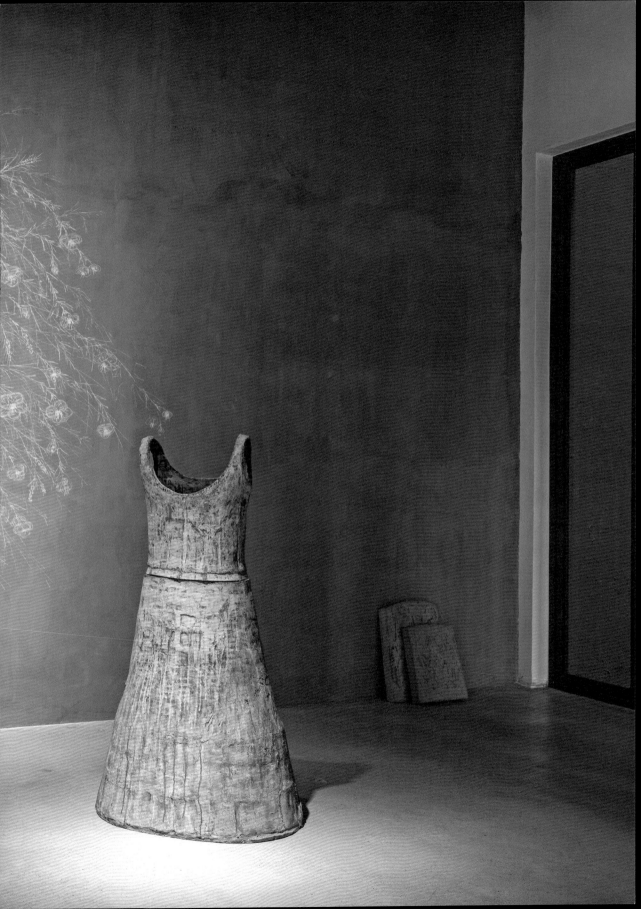

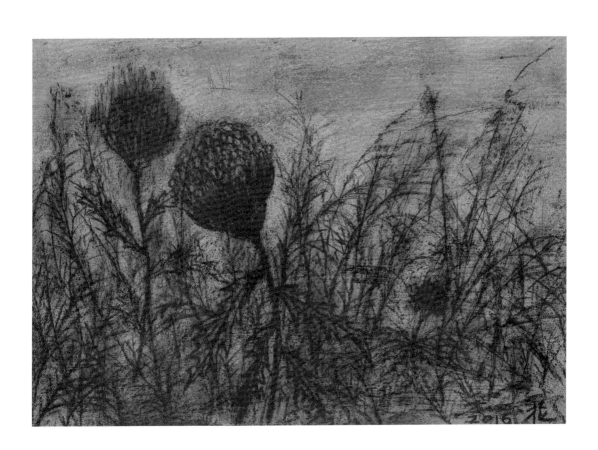

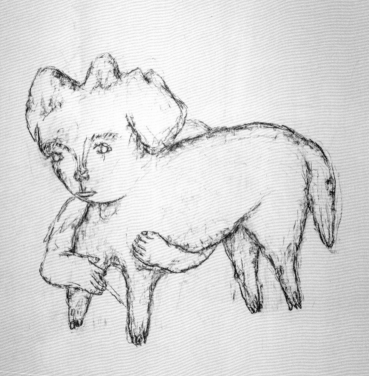

2016.9.26 花

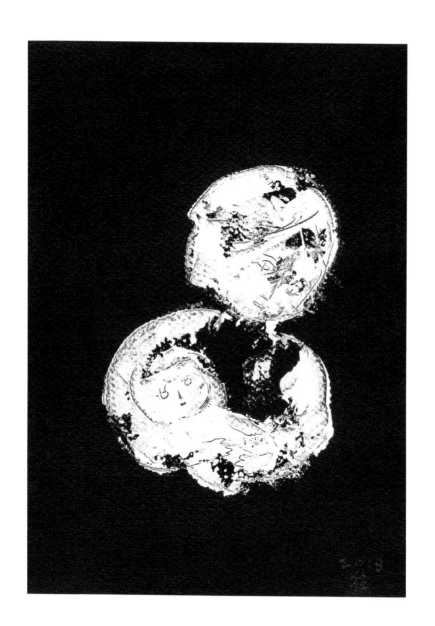

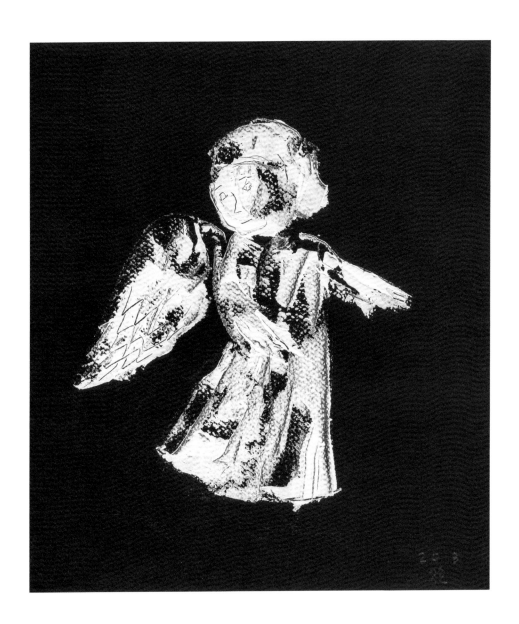

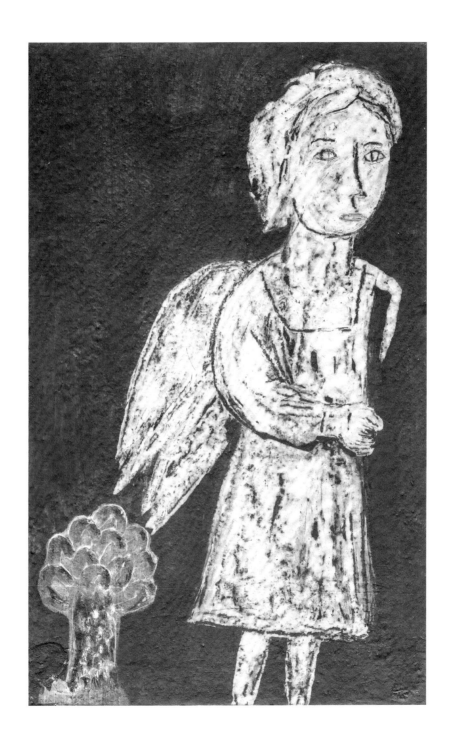

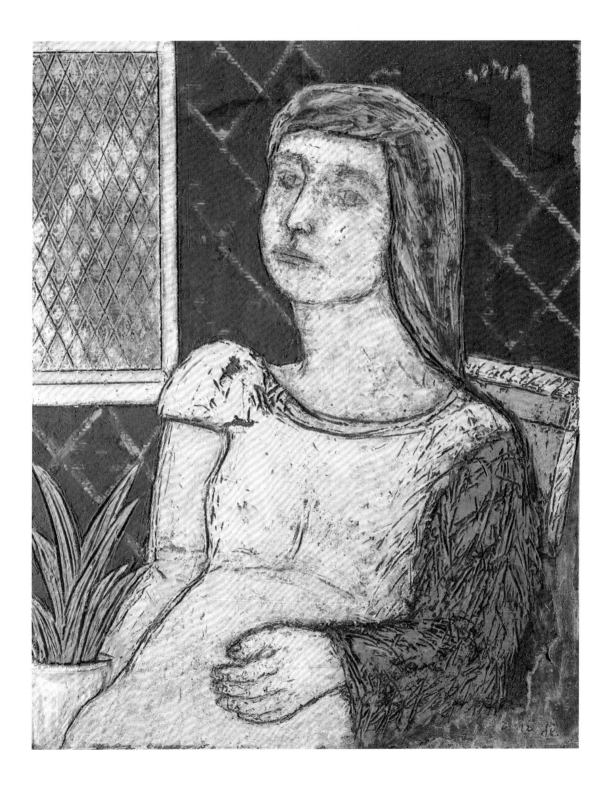

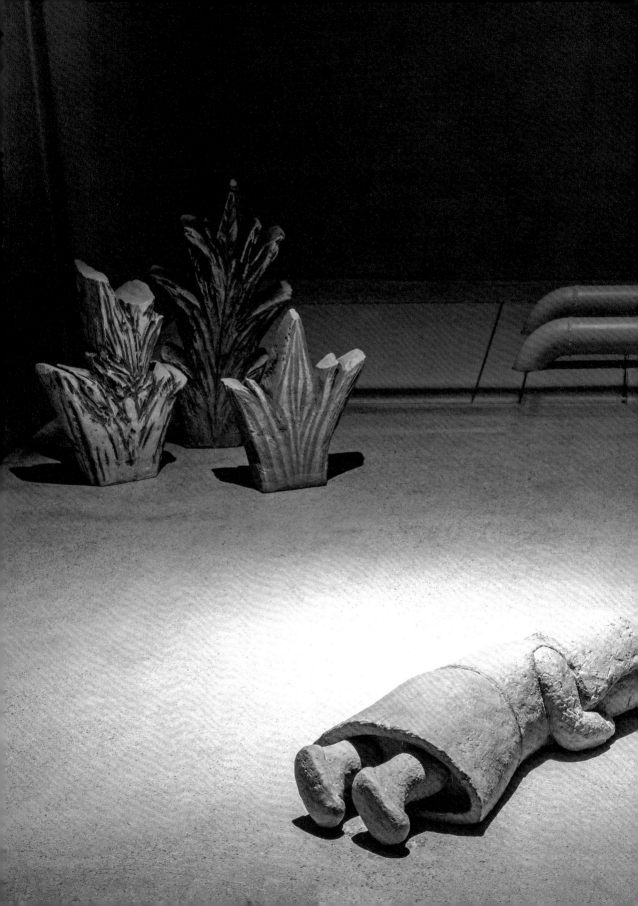

흙이 부르는 노래, 흙이 우는 소리

– 박미화(朴美花)의 조각과 드로잉

김 동 화 (金 東 華) | 미술비평

2019년 4월 16일은 서촌의 아트스페이스3에서 열리게 되는 박미화의 전시 오프닝 하루 전날이었다. 그런데 하필 또 그날은 304명의 꽃다운 생명들이 바닷물 속으로 안타깝게 스러져간 세월호 참사의 5주기가 되는 날이기도 했다. 아마도 그날 화랑은 온종일 다음 날 열리게 되는 전시의 디스플레이로 몹시 분주했을 것이다. 그러나 내가 찾아간 퇴근 시간 어름에는 그 모든 준비가 거의 다 마무리되어가고 있는 상황이었다. 나는 도록 제작을 위해 전시장을 촬영하고 있는 몇몇 사람들 사이로 화랑에 펼쳐진 작품들을 찬찬히 둘러보다가 사무실 구석에 혼자 앉아 있는 한 여성을 발견했다. 아마도 작가가 아닐까 싶어 '혹시 작가세요?' 하고 물으니 '그렇다'고 대답해서 작업에 대해 궁금한 내용들을 몇 가지 물어보다가, 이냥 저냥 거기 머무는 시간이 길어져버려 나중에는 이것저것 시시콜콜히 많은 이야기들을 나누게 되었다. 그러던 중에 작가로부터 얼마 후에 나올 전시 도록에 자신의 작업에 대한, 전혀 포멀(formal)하지 않은 아주 짧은 글을 하나 쓰면 어떻겠냐는 제안을 받고 엉겁결에 바로 그러겠다는 말을 해버린 탓으로, 얼결에 작은 원고 하나를 숙제로 받아온 셈이 되고 말았다.

개인적으로는 박미화의 그림들 중에서도 유난히 기억에 남는 드로잉 한 점이 있다. 언젠가 그걸 K일보 미술 관련 연재물 기사에서 실물이 아닌 이미지로만 보았는데, 전라남도 해남군 현산면 만안리에 있는 작은 농촌 마을의 농기구 창고를 개조해 만든 '베짱이 농부네 예술창고'라는 크지 않은 공간에서 열렸던 전시 '고라니가 키우는 콩밭(2016. 5. 27 - 9. 30)'에 출품되었던 '순한 고라니

(15×20cm, 2016)'라는 제목의 목탄 드로잉이다. 이 전시는 해남으로 귀농한 정수연 시인의 시작詩作들과 박미화 작가의 그림 30여 점이 어우러진, 두 사람의 협업으로 이루어진 전시였다고 한다. 풀밭에 가만히 웅크리고 앉아 있는 예쁘고 깜찍한 고라니 한 마리를 그린 이 작품이 내게는 가장 여리고도 착한, 그리고 마치 어떤 지고지순한 심상의 결정체인양 극도의 매혹적인 느낌으로 다가왔다. 바라보기만 해도 얼른 가지고 싶은, 그래서 참 욕심이 나는 그림이었는데, 이미 오픈 하루 전날에 엄마와 전시를 구경하러 왔던 마을의 초등학교 4학년 여학생 H양이 저금해 두었던 세뱃돈 12만원을 찾아와서 이 그림을 사 갔다고 한다. 그다음부터 박미화라는 작가의 인상은 내게 이 작품의 이미지와 항상 겹쳐져 연상되곤 했다. 그녀의 드로잉과 회화는 오래된 담장 벽에 그려진 아이의 낙서처럼 어린 시절 추억의 장면이나 원초의 공간을 떠올리게 하는데, 특히 누릇한 바탕 위에 목탄으로 그린 뚝뚝하고도 아련한 필치는 마치 삭은 젓갈의 식감처럼 누긋한 풍미를 느끼게 해 준다.

박미화라는 사람 자체와는 일면식도 없었지만, 갤러리3과 담갤러리에서 열린 이전의 전시들에서 그녀의 작품들을 본 적은 있다. 당시 전시를 보면서 슬프지만 포근한 감정을 느꼈던 어렴풋한 기억들이 문득 떠오른다. 일체의 경향성 또는 시류와는 무관한, 삶의 밑바닥을 치밀듯 관류해 들어오는 가없이 서럽고도 안타까운 정조가 너무도 묵직하게 닿아왔기 때문이었을 것이다. 눈으로 보는 작업이 아닌 몸으로 스며드는 작업, 죽어가는 혹은 사라져 가는 것들을 보듬고 서 있는 투박한 따스함이 느껴지는 작업들이

었다. 오래전부터 그 자리에 놓여 비바람을 맞고 서 있었던 것 같은 표면의 거칠거칠한 패임과 긁힘들, 덕지덕지 붙어 있다가 뜯겨져 나간 건칠 조상彫像의 거죽처럼 숭엄한 기운이 감도는 기류의 운행은 도대체 어디에서 기인하는 것일까? 필경 그 도저한 느낌의 연유란 그것이 흙이 부르는 노래, 흙이 우는 소리이기 때문일 것이다. 그녀의 도조陶彫 작업이란 것이 따지고 보면 전부가 흙과 물의 배합이다. 흙은 너른 대지를 고루 덮어 일체를 화육하는 모성의 상징이며, 모든 풀과 나무와 꽃들은 흙 속에 뿌리를 내리고 물을 빨아들여 온전히 자라난다. 모든 것을 다 품에 안은 채 슬픔을 위로해 주고 아픔을 달래 주는, 우리들 '엄마'에 가장 가까운 질료인 그 흙. 그래서 구약성경 창세기에는 사람도 하나님께서 그것으로 지으사 그 코에 생기를 불어 넣었다고 기록되어 있다. 미미하고 연약한 재료이지만 인간은 거기에서 났고 또 거기로 돌아간다. 그래서 흙은 생명이 귀의하는 마지막 안식의 자리이다.

그녀의 작업에는 흙이 내는 소리가 있다. 그러나 그것은 천둥처럼 외치는 소리도, 절규하듯 부르짖는 울음도 아니다. 그것은 들릴 듯 말 듯 세미하게 떨리는 가녀린 소리이자, 눈물을 떨구며 가만히 흐느끼는 읍체泣涕의 울음이다. 참된 빛은 번쩍이지 않는다. 그 부르는 노래, 우는 소리는 오랜 세월 비와 바람으로 번쩍이는 빛을 은은하게 시김질醱醲한, 그래서 가장 인간적인 기품과 고고한 마멸의 풍치를 담고 있는 진혼과 해원의 가락이다.

2019. 4. 17 – 5. 18 | ArtSpace3

박미화

1957 서울生

1989 미국 템플대학교 타일러 미술대학원 졸업
1985-7 University City Art League, 미국 필라델피아
1979 서울대학교 미술대학 졸업

개인전
2019 아트스페이스3
2017 메이란 스페이스(윈도우 갤러리)
 감모여재도, 길담서원
2016 갤러리 담
 '고라니가 키우는 콩밭', '엄마의 정원',
 베짱이 농부네 예술창고, 해남
2015 갤러리3
 통인갤러리
2013 갤러리3
 갤러리담
2012 오뗄두스
2011 심여화랑
2009 像, 목인갤러리 2관
 像, 갤러리담
2007 幻化-Mortal Matrix, 목인갤러리
1995 토아트스페이스
1994 토도랑
1993 무주리조트갤러리
1991 Silence, 금호미술관
1989 像-Portrait, 펜로즈갤러리, 미국 필라델피아

주요 단체전
2018 돌아가고싶다. 핵몽2, 부산민주화공원전시실,
 광주은암미술관
 창밖의 새는 어떻게예술을 하는가, 무안군오승우미술관
 핵의 사회, 대안공간 무국적
 하늘과 땅 사이, 갤러리세줄
2017 겸재와 함께 옛길을 걷다, 겸재정선미술관
 미쁜 덩어리, 아트사이드 갤러리
 아름다운 절 미황사, 학고재
 두껍아 두껍아 헌집 줄게 새집다오, 수윤미술관
2016 Inside Drawing, 일우스페이스(일우재단)
 미황사 자하루갤러리 개관기념전, 해남 미황사
 김광석을 보다: 만지다, 듣다, 그리다,
 대학로 홍익대아트센터갤러리
 화서 이항로와 벽계구곡, 갤러리소밥
 토요일, 흙, 동산방
 한국 동시대작가 아트포스터, 트렁크갤러리
 거울, Fairleigh Dikinson University Gallery
 Connect: 한일현대미술교류전, JARUFO Kyoto Gallery
 다순구미 이야기: 목포진경프로젝트, 목포 조선내화
2015 Play with Drawing, 일우스페이스 (일우재단)
 과슈의 재발견, 갤러리소밥
 쉘 위 댄스, 갤러리담
 목포타임, 목포대학교 박물관
 Reminisce_ InKAS국제교류전, 아라아트센터
 겸재와 양천팔경, 겸재정선미술관
2014 다시, 그리기 갤러리3

아르스 악티바, 강릉시립미술관
만남-넋전 아리랑(미술감독), 조계사전통문화예술 공연장
문 밖의 낯선 기호, 유리섬 맥아트미술관
겸재정선과 아름다운 비해당, 겸재정선미술관
2013 문래그리기, 대안공간 이포
 제비리/할아텍, 제비리갤러리
2012 Portrait, 갤러리메써
 할아텍 초대전, 태백역사관
2011 강호가도, 서호미술관
 양평환경미술제, 양평군립미술관
 시간의 주름, 헤이리 아트팩토리
 이와미현대미술제, 일본 돗토리현
2010 머뭇거림 서부전선, 갤러리 소머리국밥
 아시아프 특별전-태양은 가득히, 성신여자대학
 목포그리기-근대화의 명암, 목포 종합예술관
 韓日 간의 사고, 교토 국제문화교류센터 갤러리
 트라이앵글 프로젝트: 철암, 양수리, 서울
2009 트라이앵글프로젝트:청주 국제공예비엔날레,
 양구 박수근미술관, 상명대 스페이스원
 Anima-Animal:함께 가는길,
 갤러리소머리국밥 기획, 경기도 양수리
 Nature & Environment, CASO 갤러리, 일본 오사카
2008 Progetto-Ki, Casalgrandepadana, RE 이탈리아
2007 서울의 이야기, 와코루아트스페이스, 동경
 한국과 일본의 도자예술, IEAC 기획초대전,
 뷰쉬넥박물관, 프랑스
2006 Life Vessel, 성북동갤러리
1998 사람-사람, 가나아트스페이스
 Humnatura-100개의 모순덩어리, 담갤러리
1997 흙의 정신, 워커힐미술관
 Humanatura-Preview, 담갤러리
1996 새로운 회화정신, 성곡미술관
1995 공간,공감.상상, 신사미술제, 갤러리시우터
1994 인도국제도예워크샵과 전시, 인도 고아(Goa)
 한국현대 도예30년전, 국립현대미술관
 수니야노올자, 미도파갤러리
 작은조각 교환전, 아시아아트갤러리, 미국 메릴랜드
1993 8인의 한국도예가, 독일 Uberlingen과 Regensburg
1992 Tyler Alumni : NCECA'92 초대전, 필라델피아
1991-5 서울현대도예비엔날레, 서울시립미술관
1988 'Fired Up', 레비갤러리, 필라델피아

작품소장/설치
서울시립미술관
수윤미술관
대구근대역사관
국립현대미술관 미술은행
카잘그란데파다나, 이탈리아
충주 문화동성당 外 카톨릭성당
양수역(양서면 마을미술 공동작업)
중흥공원, 청주
박수근미술관 제2갤러리 외벽, 정림리마을회관, 양구

수상
제4회 박수근 미술상 수상

PARK, MIHWA

Born in Seoul, Korea, 1957.

Education
1989 Tyler School of Art, Temple University
 Philadelphia, PA, USA (MFA)
1985-7 Independent Student in Ceramics,
 University City Art League, Philadelphia PA, USA
1979 College of Fine Arts, Seoul National University (BFA)

Solo Shows
2019 Art Space 3
2017 Meilan Space(window gallery)
 Gildam Seowon
2016 Gallery Dam
 Art Storage Haenam
2015 Gallery3, 'Lullaby'
 Tong-In Gallery
2013 Gallery3
 Gallery Dam
2012 Gallery Hotel Douce
2011 Simyo Gallery
2009 Mokin Art Gallery II 'Portraits''
 Gallery Dam, 'Portraits'
2007 Mokin Art Gallery 'Mortal Matrix'
1995 Toh Art Space, Seoul
1994 Tohdorang, Seoul
1993 Muju Resort Gallery, Muju, Korea
1991 'Silence', Kumho Museum of Art, Seoul
1989 '像-Portrait', Penrose Gallery, Elkins Park, PA, nUSA

Selected Group Exhibitions
2018 Want to go back, Busan & Gwang-ju
 How the birds outside the window do art, Muan-gun Museum
 The Atomic Society, Alternative Space Mugukjeok
 Between The Earth and The Heaven, Gallery Sejul
2017 Walk the old road with GyumJae, GyumJae Jungsun Museum
 Mass reliable, Artside Gallery
 Mihwang-sa, The Beautiful Temple, Hakgoje
 Inaugural Exhibition of Sooyoun Museum, Haenam
2016 Inside Drawing, Ilwoo space
 Opening Exhibition of Jaharoo, Miwhangsa Haenam
 Memorial Exhibition for Kim, Kwang Seok : The Legend,
 Daehak-ro Art Center Gallery
 Hwaseo Yi, Hang-ro and Beokgye GooGok, Gallery Sobab
 The Saturday and The Clay, Dongsanbang
 Art Poster Exhibition of Contemporary Artists, Trunk Gallery
 The Mirror, Fairleigh dikinson University Gallery USA
 Connect; Korea-Japan Contemporary Art, Jarufo Kyoto Gallery
 The story of Dasoon-gumi : Mokpo Joseon Naehwa
2015 Play with drawing, Ilwoo Space
 Another Color Material; Gouach, Gallery Sobab
 Shall we danse?, Gallery Dam
 Mokpo Time, Mokpo Unversity Museum
 Reminicse, Inkas International Exhibition, Ara Art Center
 GyumJae and The Eight Scenary of Yangchun,
 GyumJae Art Museum
2014 Again, Drawing, Gallery 3
 Ars Activa, Gang-Reung City Museum
 Unfamiliar Signs Out of Door, Mac Art Museum

GyumJae-JungSun and the Beautiful 'Bihaedang',
 GyumJae Museum
2013 Draw Moon-Rae, Alternative Space Yi-Po
 Jaebi-ri/Halartec, Jaebi-ri Gallery
2012 'Portrait", Gallery Mesh
 Halartec Invitational Exhibition, Taeback Historical Museum
2011 'Seaside Road', Seoho Art Museum
 Yangpyung Eco Art Festival, YangPyung Art Museum
 'Interbeing-layers of time', Art Factory, Heyri
 'Iwami Contemporary Art Festival', Dot-tori Japan
2010 'Hesitating, West Line', Gallery Sobab
 'Plein de Soleil', Asyaaf Invitatioanl Exhibition, Sungshin University
 'Draw Mokpo-The shadow and light of 'Modernization', Mokpo
 'The thought between Korea and Japan',
 Kyoto International Cultural Exchange Center, Japan
 'Triangle Project', Chulam-Yangsoori-Seoul-ChungPyung
2009 'Triangle Project', TaeBack-YangGu-ChungJu
 'Anima-Animal', Gallery Sobab, Yangpyung
 'Nature & Environment', CASO Gallery, Osaka, Japan
2008 'Progetto Ki', Casalgrandepadana Creative Center', RE, Italy
2007 'The Story of Seoul', Wacoal Ginza Art Space, Tokyo, Japan
 'Continent Ceramics of Korea/Japan', Musee du Bucheneck, France
2006 'Life Vessel', Seongbukdong Gallery, Seoul
1998 'Human-Human', Gana Art Space, Seoul
 'Humanatura – 100 contradictionary object', Daam Gallery, Seoul
1997 'Spirits in Clay', Walker Hill Museum of Art, Seoul
 'Humanatura – Preview', Daam Gallery, Seoul
1996 'New Spirits : Anti-2 dimensional works in 2 dimensions',
 Seongok Museum of Art, Seoul
1995 'Space, Sympathy, Imagination', Shinsa Art Fair, Seoul
1994 '30 years of Korean Contemporary Ceramics',
 National Museum of Modern Art, Seoul
 'India International Ceramic Workshop & Exhibition', Goa, India
 'Small Sculpture', Asian Art Gallery,
 Towson State University, MD, USA
1993 'Eight Korean Ceramicist', Überlingen & Legensburg, Germany
1992-4 Korea Craft Council Annual Show, Seoul city Museum
1992 'Tyler Alumni', NCECA '92 Invitational, Temple Gallery,
 Philadelphia, USA
1991-5 Seoul Contemporary Ceramics Biennale, Seoul City Museum of Art
1988 'Fired-Up', Levy Gallery, Philadelphia, USA
 'Glass', Elkins Gallery, Elkins Park, PA, USA

Public collections and Installations
Yangseo-myun Public Art Project(Collaborated Works)
Walkway at Yangsoori, Yangpyung, Kyunggi-do
JoongHeung Park, ChungJu
Park Soo Keun Museum / JeongLim-Li Civic Center, YangGu, Gangwon-do
The Way of Cross and The Cross at 5 different Catholic Churches in Korea
Dot-tori Prefecture Complex, Japan
National Museum of Contemporary Art, Seoul
J.S. Corporation, Seoul
Casalgrandepadana, Reggio Emilia, Italy
Sooyoun Museum of Art
Seoul City Museum
Dae-Gu Modern Historic Center

Awards
2019 Park Soo Keun Art Award

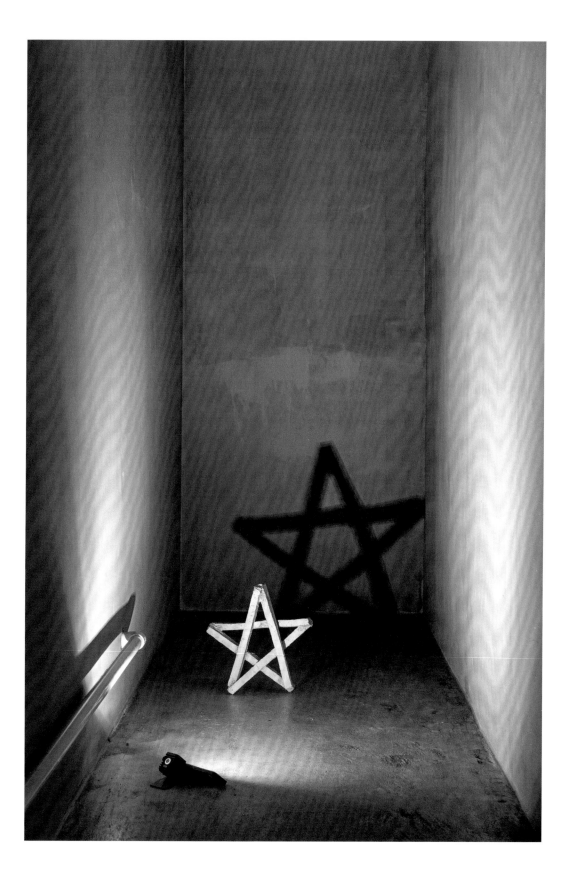

작품목록

LIST OF WORKS

박미화
아트스페이스3 #2

2019년 5월 23일 초판 1쇄 발행

지은이 아트스페이스3
펴낸이 조동욱
기 획 아트스페이스3
펴낸곳 헥사곤 Hexagon Publishing Co.
등 록 제 2018-000011호 (2010. 7. 13)
주 소 경기도 성남시 분당구 성남대로 51, 270
전 화 010-7216-0058 | 010-3245-0008
팩 스 0303-3444-0089
이메일 joy@hexagonbook.com
웹사이트 www.hexagonbook.com

ISBN 979-11-89688-10-3 04650
ISBN 979-11-89688-03-5 (세트)

이 도서의 국립중앙도서관 출판예정도서목록(CIP)은 서지정보유통지원시스템 홈페이지(http://seoji.nl.go.kr)와 국가자료종합목록시스템(http://kolis-net.nl.go.kr)에서 이용하실 수 있습니다. (CIP제어번호 : CIP2019018941)